# 序

## 对生福说儿句话

文 唐辉

　　古人对待艺术是怀着敬畏之心的，这一点我们从历代的画论中可以管窥一二，因为古人非常重视做人与为艺之间的关系，即人品与艺品之间的关系。虽然大家能理解当今艺术家性格外露、个性张扬这样的一个特性，但生活中可能大多数人还是比较欣赏为人朴厚、善良、待人诚恳的艺术家。我感觉郑生福就是这样的人。

　　在我工作室进修的画家中生福是基本功最好的之一。他对待艺术一丝不苟，并且谦虚好学，创作上非常努力，力求达到他心中的完美。生福为人厚道、老实，这也形成了他艺术上的一个特点，画面效果中正圆润，用笔细腻，沉稳，墨色浑厚丰富，章法构图严谨，家乡的一草一木在他的画面中抒发着一种温情。他也力求表达出对家乡的那份感情，以及表现出家乡山川景物的内在美感。

　　生福对待人以及艺术的真诚得到了回报、近观他的作品又有了很大的进步，可以说上了一个台阶，创作上已日趋成熟。当然，要想在艺术上有大作为还需要生福付出更大的努力，在技术上生福已经没有什么问题了，只是时间上的磨练，在内在修为上生福还需要做一些功课，不断加强对传统文化深度上的认知，多做一些"画外功"，从内在气质上增加一些率性，创作上要更加轻松，放下不必要的包袱。如果这样，我想生福还会有更大的飞跃与提高。

2011年12月8日于北京

# 郑生福 | Zheng Shengfu

号福者，福庆轩主人，六三年出生于安徽怀宁独秀山。毕业于安徽阜阳师院美术系，研修于中国艺术研究院，北京荣宝斋画院。曾在北京、广州、深圳、合肥等地举办联展或个展。近年其作品参加了全国一系列重大展事。个人作品及介绍入录多部辞书，并被海内外人士收藏。出版有《郑生福山水画集》。

现为文化部翰墨缘书画院山水画艺委会副主任，中国文联书画艺术中心特聘画家，中国美协、书协安徽分会会员，安徽省青年美协理事，安庆书画院特聘画家，怀宁文广局、文联专业美术师，专职画家。

1998年 应邀参加"安徽当代中国画"赴广州展，1999年 建国五十周年安徽省美术作品展优秀奖；2000年 民族魂国土情中国画作品展（中国美协）、21世纪全国书画篆刻作品展（中国文联），入编《安徽美术50年》；2001年 建党80年中国画展、第四届当代山水画展；2002年 纪念《毛泽东延安文艺座谈会讲话60周年》全国书画展；2005年 首届安徽省青年中国画20家提名展，《文峰杯》中国画邀请展；2006年 合肥亚明艺术馆个人山水画展。出版《郑生福山水画集》；2008年 深圳文博会《安徽美术家新作展》；2009年 建国60周年中国画名家精品展；2010年 荣宝斋画院山西太原中国画作品展、新世纪中国艺术十年书画名家邀请展；2011年 荣宝斋画院走进宜兴中国画作品展。"五墨升辉"中国画（第一回）六人展。"远山的呼唤"首届中国双百公益书画展。"五墨升辉"中国画（第二回）五人展。

# 清正平和弘毅道远

## ——福者的人和画

文/刘永胜

近年受商业大潮的冲击，画坛开始盛产"明星"。明星多自然是好事，然其中明星多名家多而名士难寻，所以也不免让人有些遗憾。京城这个地方，历来是各类人等活动的大舞台。正因为舞台够大，才有很多聪明人从全国各地纷至沓来，要争取在这个大舞台上表演一番，是以京城的明星比它处更多，名家名士也比他处更显集中。与明星，名家比例不相称的是，在这里名家名士反倒比他处更难寻。

当然福者称不上名士，因为他还不够有"名"，好在我可以称其为"士"。论语曰"士不可以不弘毅，任重而道远。"福者正是这样的"士"。

福者名郑生福，自号福者。世居安庆独秀山下，祖上于此地开设郑家染坊，生意曾遍布大江南北，而今虽然风光早已不再，但从其人与画来看，世家风范犹存。福者颇具文静之气，给人的第一印象是清朗温和，典型的江南书生气质。交往日深，方能体会到他的内蕴中包含着傲骨和正气。他的画一如其人一般，学古而不拟古，清丽而不失端庄，秀雅中透出中正，"清正"二字，是他的画的最好的写照。如果说，清是福者本性带来的品格，那么正则是他后天蒙养的品德。

单以名号字面之意而论，福者对生活和人生似乎有很多世俗的要求和祈愿，但若知晓福者之"福"是取"真者福"之意后，便不难理解他的要求和祈愿是什么，也很容易知道他的画为什么如此清，如此正了。

所谓"真"者，在福者既是本真，亦为求真。所以他为人，做事，始终紧紧围着这一"真"字用功，尽心，尽性。

有人说，北京本地人不浮躁，在北京的外地人才浮躁。在绝不尽然。浮躁就不浮躁，福者始终处在一种心平气和的状态之中，说话做事总是有条不紊，不事张扬这种精神状态，在画家身上本已不多见，而在象福者这样年纪的画家中更为少有。三、四十岁的画家，大多习画多年，下定决心克服困难来的北京，都希望能有所成，遗憾的是很多人真的就把北京当做了大舞台，既然来了就要表演一番，所以难免浮躁。福者虽也投身于这个浮躁的都城，但他很清醒自己此行是抱着求师问道的意愿而来。因此，一方面他师从龙瑞，扬，唐辉诸先生习画，为了正本清源，又向陈绶祥，程大利，林冠夫诸先生研习中国古代文论画论，专心于画里画外的蒙养。偶有闲暇，他也会以一种超然的心态观看大舞台上的表演，自己在台下，不附和，不盲从，没有象某些人那样身处喧嚣中而产生不断膨胀的欲望。故此，他能远离浮躁，做到真正的潜心静修。

"问渠那得清如许，为有源头活水来"。独秀山位于长江之滨，安庆又是历史文化名城。地灵人杰，福者生，长于斯，受了这灵秀山水几十年的滋养，其画焉能不清？一个人能如此眷爱家乡，其人又焉能无情？故福者的画，清而不寂、发乎本真、源于至兴。画如其人。其人清，其画自清：其人正，其画自正。国画作品最难得的就是清正的气息，而这气息，因为人的原因，福者轻轻松松就得到了。

人有定力，方能不为外物所动。而定力之本则在于其人对事物明晰的判断和对自己真正认识之后建立的自信心。福者之处京华能心平气和，正是因为他知道何为画道之正途，并对之笃信不疑，笃行不止。如此，假以时日，和善不至？

善哉，真者福！

辛卯年秋刘永胜于凤凰岭（作者系天津美术学院史论系副教授）

千年宝地　136cm×68cm　纸本设色

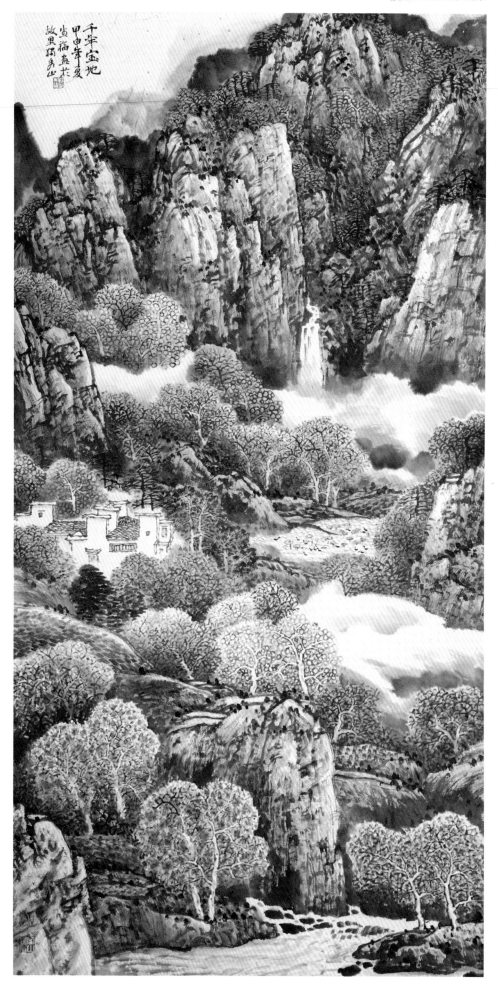

龙山晴岚图　136cm×68cm　纸本设色

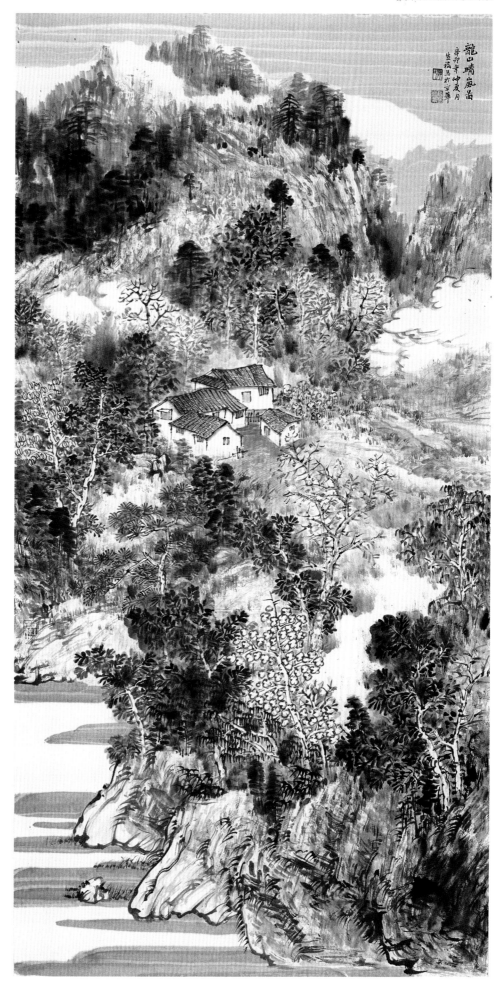

雨润家山   182cm×96cm   纸本设色

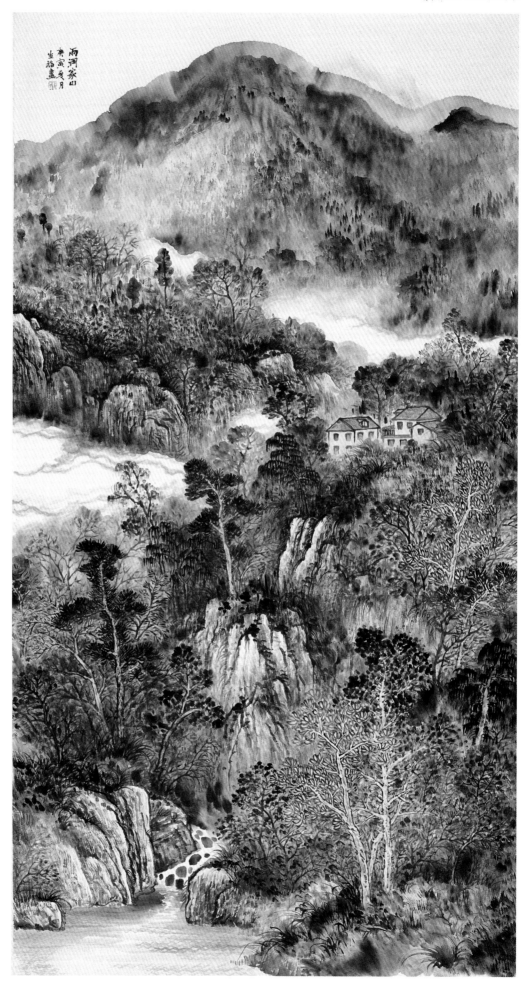

皖山清幽图　136cm×68cm　纸本设色

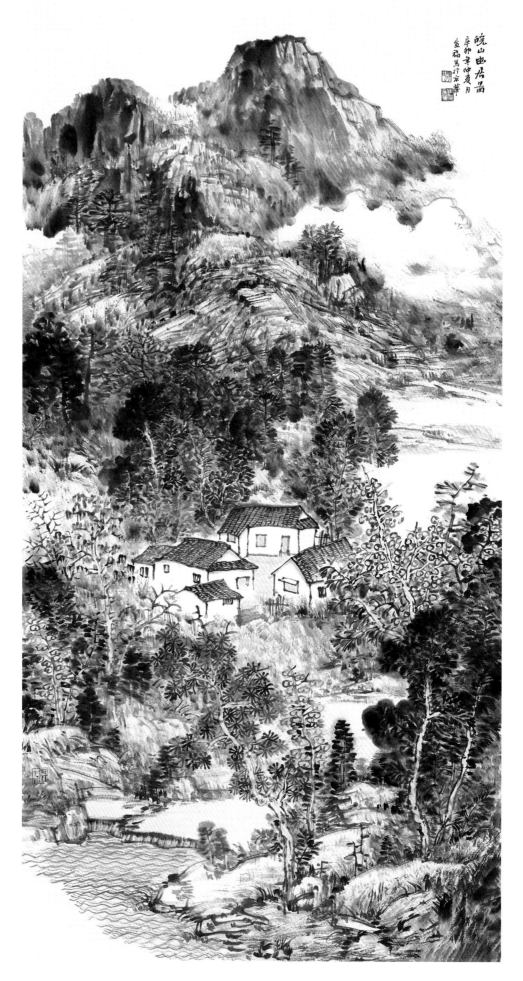

独秀清幽图　136cm×68cm　纸本设色

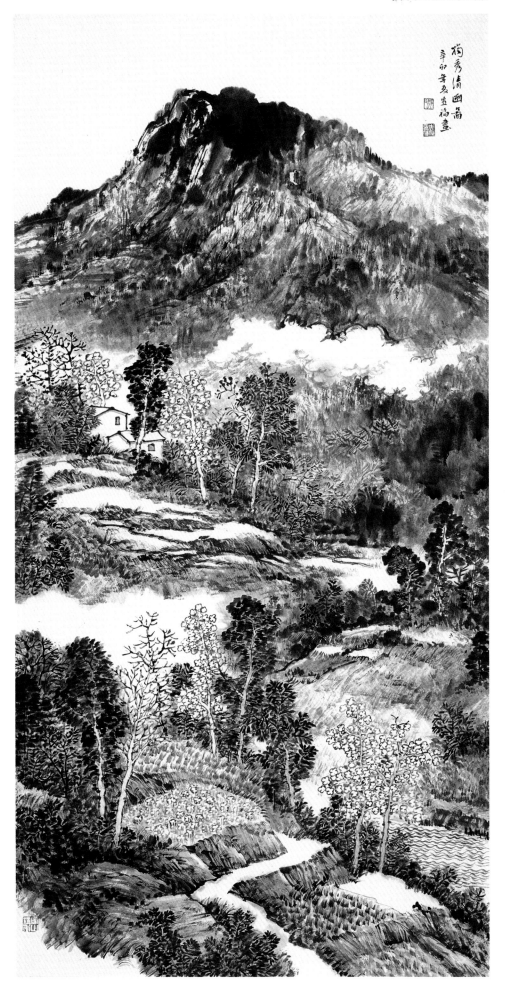

独秀晴云图　136cm×68cm　纸本设色

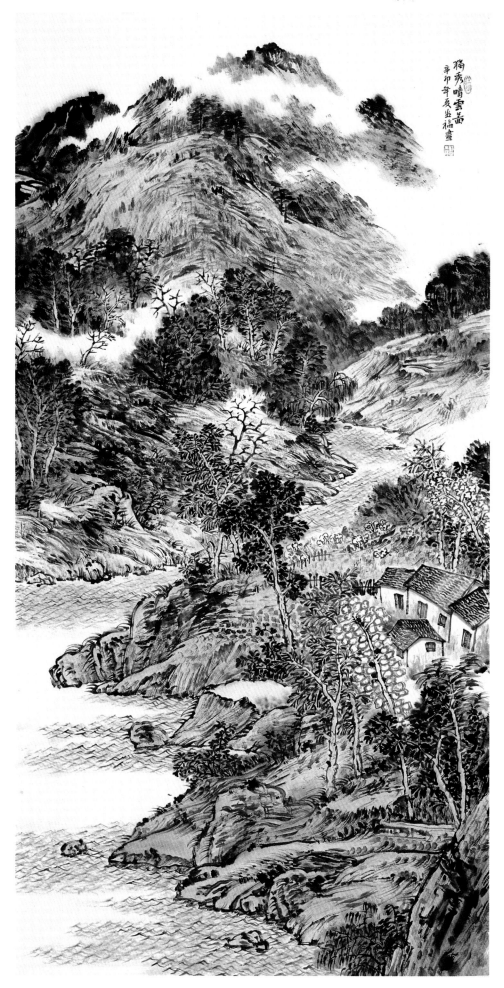

古岳幽居图  136cm×68cm  纸本设色

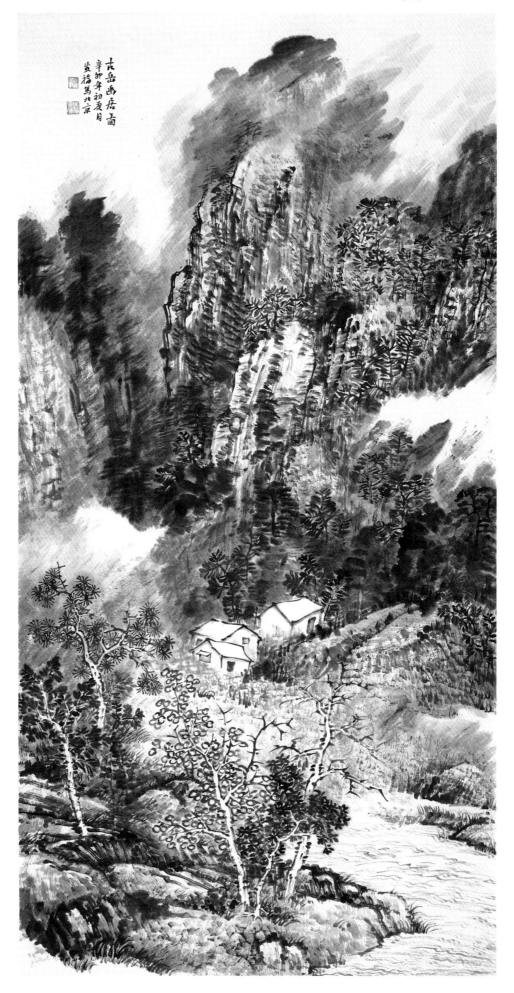

宋人诗意 60cm×60cm×2 纸本设色

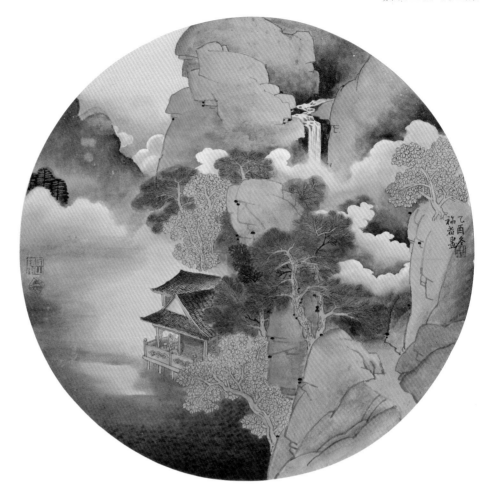

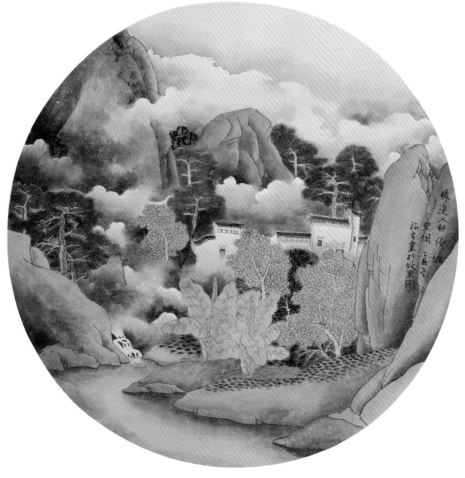

太行写生之一　50cm×66cm　纸本设色
太行写生之二　50cm×66cm　纸本设色

郑坪村所见 荣宝斋院走访画源 为立 辛卯生福

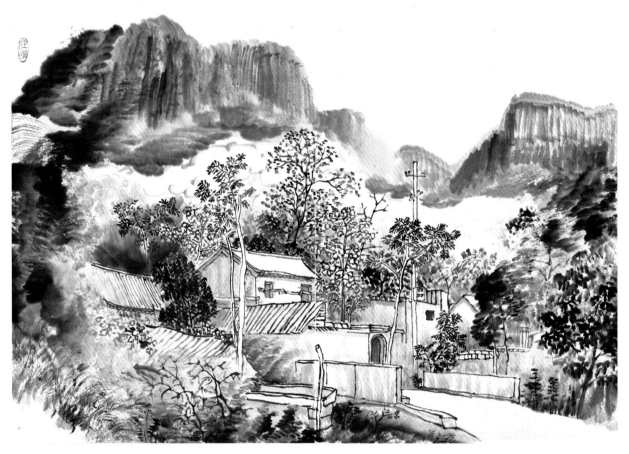

庐全茶社 庐全茶社唐之初 卢唐之四 志熙之 唐之玲岫 写右旧茶笼 社人居 北为 后进人 辛卯年荣宝斋院进源 清夫惠 得此小景 郑生莊之 记

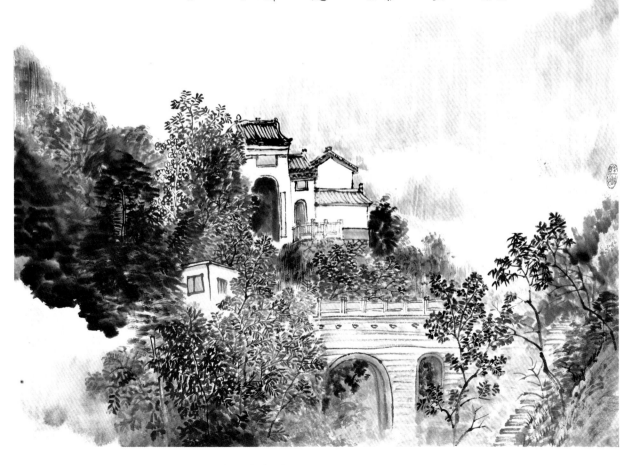

古人诗意 I　68cm×136cm　纸本设色
嘉木繁荫夏亦凉　68cm×136cm　纸本设色

青林上西色风轻松海汛辛卯年仲夏日湘西偶作于黔东首遗古河畔苦木郑生福记之

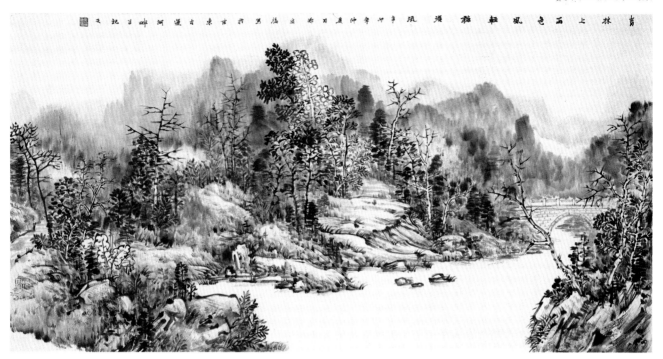

嘉未黎陵市海辛卯年庚月郑生福题

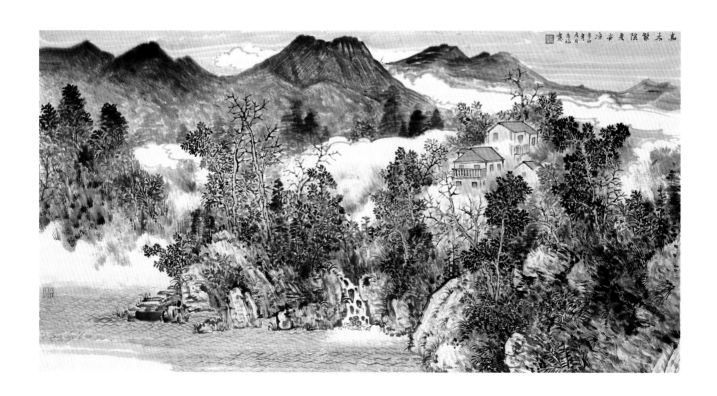

唐人诗意　50cm×50cm×2　纸本设色

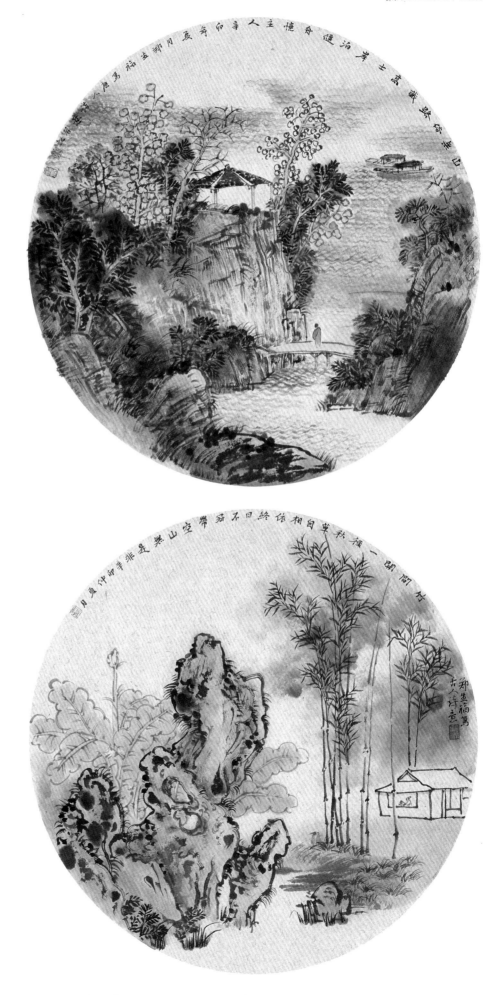

池塘烟未散　200cm×100cm　纸本设色

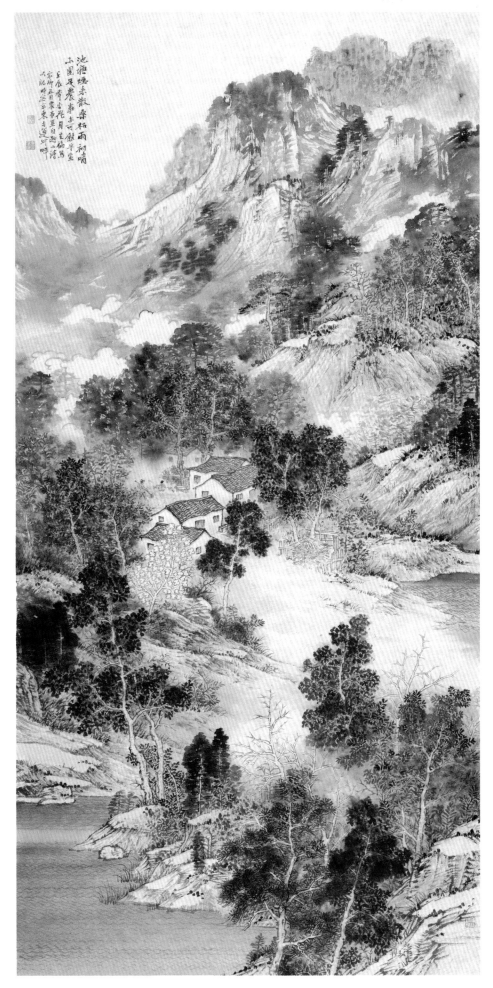

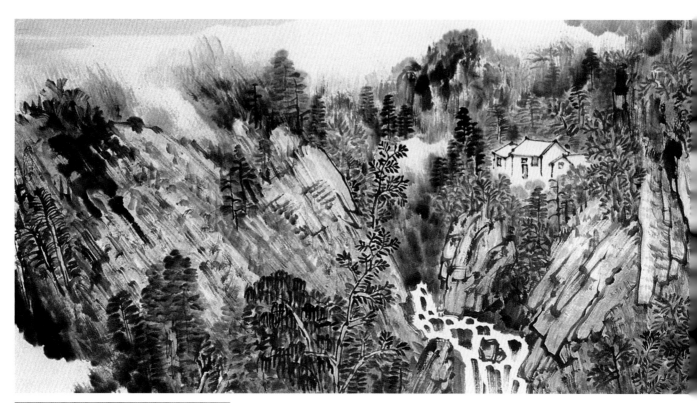

太行小景，王屋山印象　34cm×136cm　纸本设色

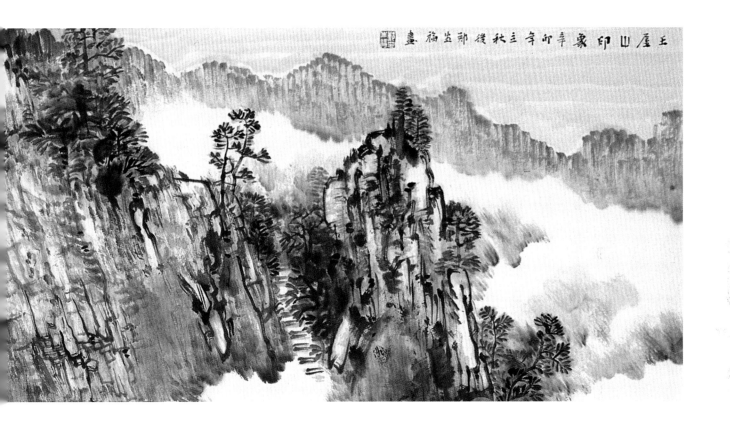

王屋山印象 辛卯年三秋 生福漫郑盘尽

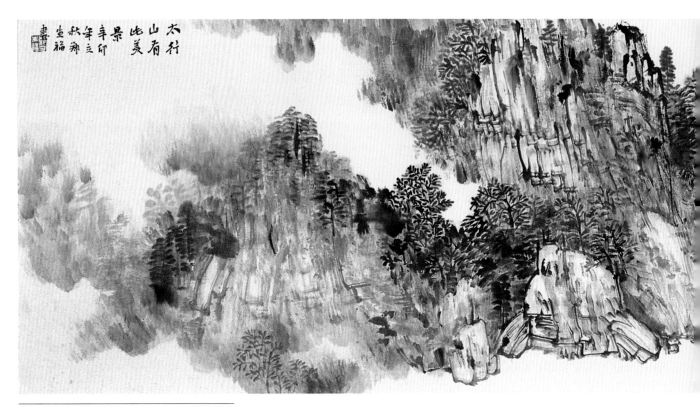

太行小景，王屋山印象　34cm×136cm　纸本设色

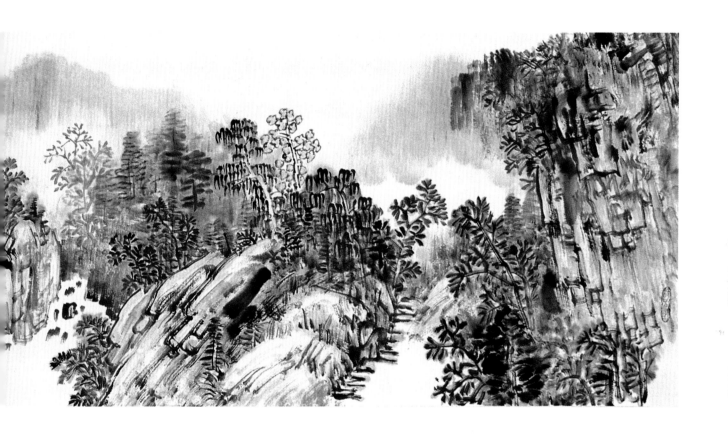